작가 | 정 태 연

평범한 동네 아줌마인 제가 그림을 그리고 이야기를 쓰며 끙끙거렸더니
고사리 박사가 탄생하게 되는 신기한 경험을 하게 되었네요.
아마 저도 모르는 사이에 "그림책 만들게 해주세요"라고
고사리화석을 두들겼나 하는 재미난 생각을 해봅니다.
그런 생각을 하고 있는 제가 신기해 혼자 빙그레 미소지어보기도 한답니다.
그림책의 매력인가 봅니다.
우리 모두의 마음속에 누군가의 소원을 들어주는
고사리화석 하나쯤은 살고 있지 않을까요?
잊고 계셨다면 "탁! 탁! 탁탁탁!" 우리 한번 같이 두들겨 봐요!

기 획 | 별글(別) 정은서
발 행 일 | 2022. 1.
지도강사 | 이종덕 · 김지수
출 판 | 문화예술플랫폼 봄아

함께 한 사람들 | 김보은 · 이진순 · 윤태수 · 신종숙 · 정은서 · 정태연
특히 감사한 분 | 천주교 사북성당 심한구 베드로 신부 · 정선군도시재생지원센터 이용규 센터장
김승우 팀장 · 박기봉 작가

후 원 | 정선군 도시재생지원센터 KANGWON LAND 정선군 기념사업회

ISBN 979-11-977589-4-2

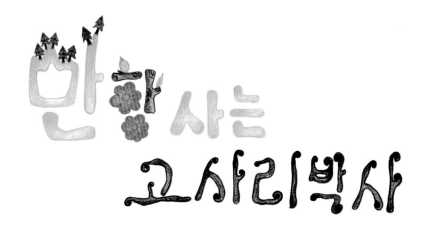

만항 사는
고사리박사

글·그림 정태연

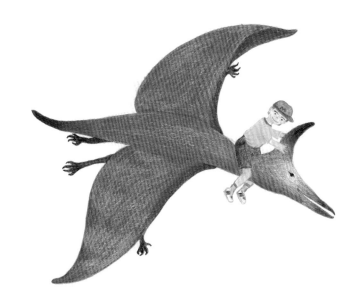

봄아
문화예술
플랫폼

아빠가 바쁜 주말에 민재는 엄마랑 집에 있었어요.

심심한 민재는 거실에서 TV를 봤어요.

뉴스에서는 함백산 야생화 축제 이야기가 나왔어요.

집에만 있는 것이 싫었던 민재는 함백산에 가보고 싶었어요.

"엄마! 우리 함백산에 가요!"

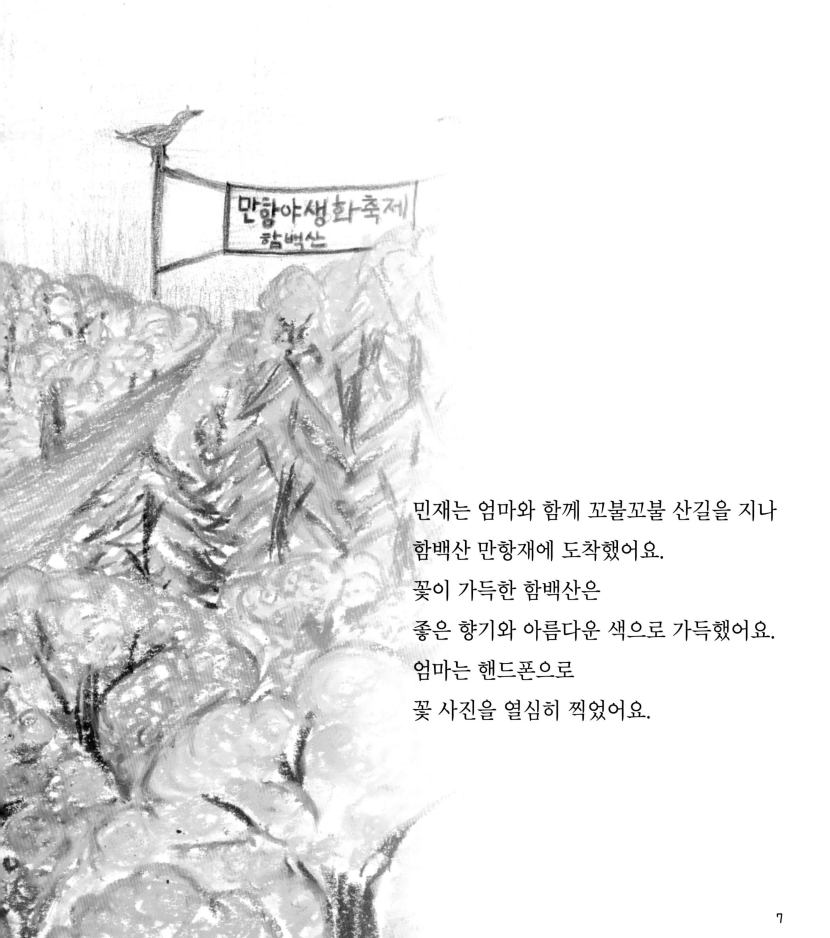

민재는 엄마와 함께 꼬불꼬불 산길을 지나
함백산 만항재에 도착했어요.
꽃이 가득한 함백산은
좋은 향기와 아름다운 색으로 가득했어요.
엄마는 핸드폰으로
꽃 사진을 열심히 찍었어요.

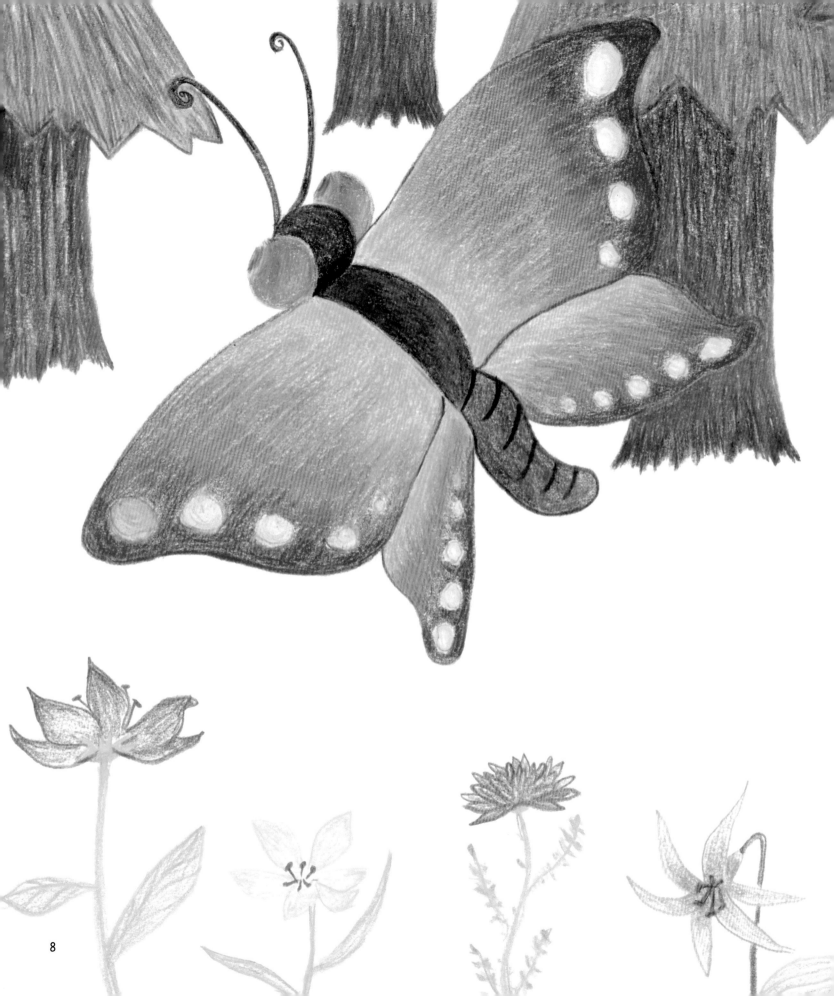

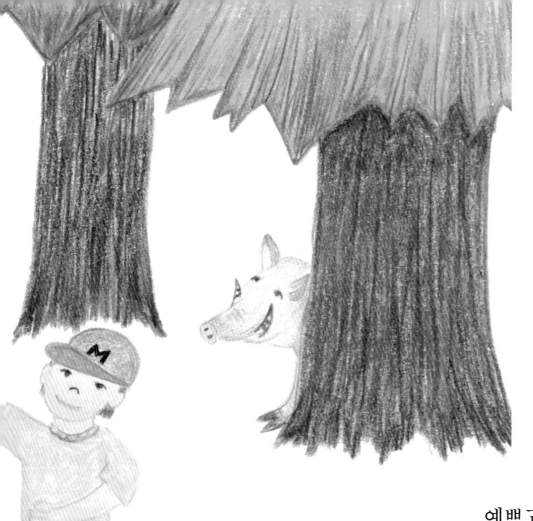

민재는 꽃을 구경하다가
예쁘고 화려한 나비를 보았어요.
"나비야. 너도 꽃구경 왔구나.
너는 어떤 꽃이 제일 예쁘니?
어? 나비야. 나비야! 같이 가!"
민재는 정신없이 예쁜 나비를 따라갔어요.
한참을 가다 보니 나비가 보이지 않았어요.

민재는 주위를 둘러보았어요.
그런데 사람이 아무도 보이지 않았어요.
민재는 무서워서 눈물이 났답니다.
그때 뒤쪽에서 목소리가 들리는 거예요.

"왜 우니? 나비를 따라가다가 엄마를 잃어버렸지?
 나도 신나게 너를 따라왔더니 돌아가는 길은 모르겠네."
뒤를 돌아보니 멧돼지가 민재를 보고 말했어요.

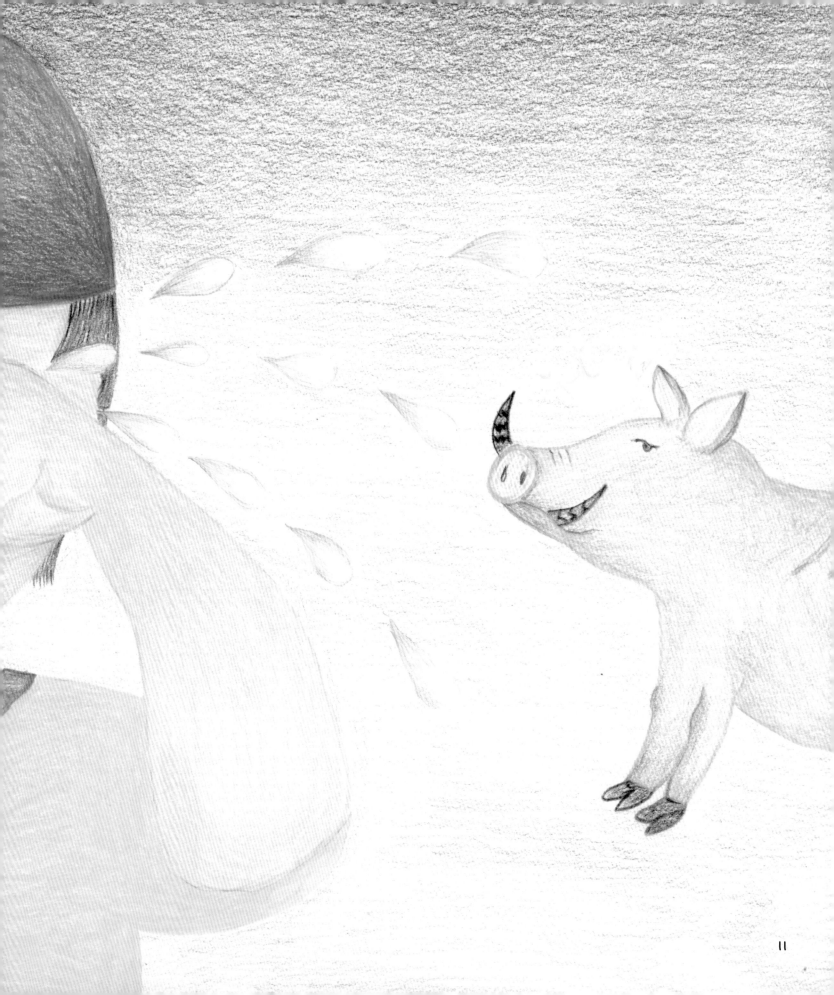

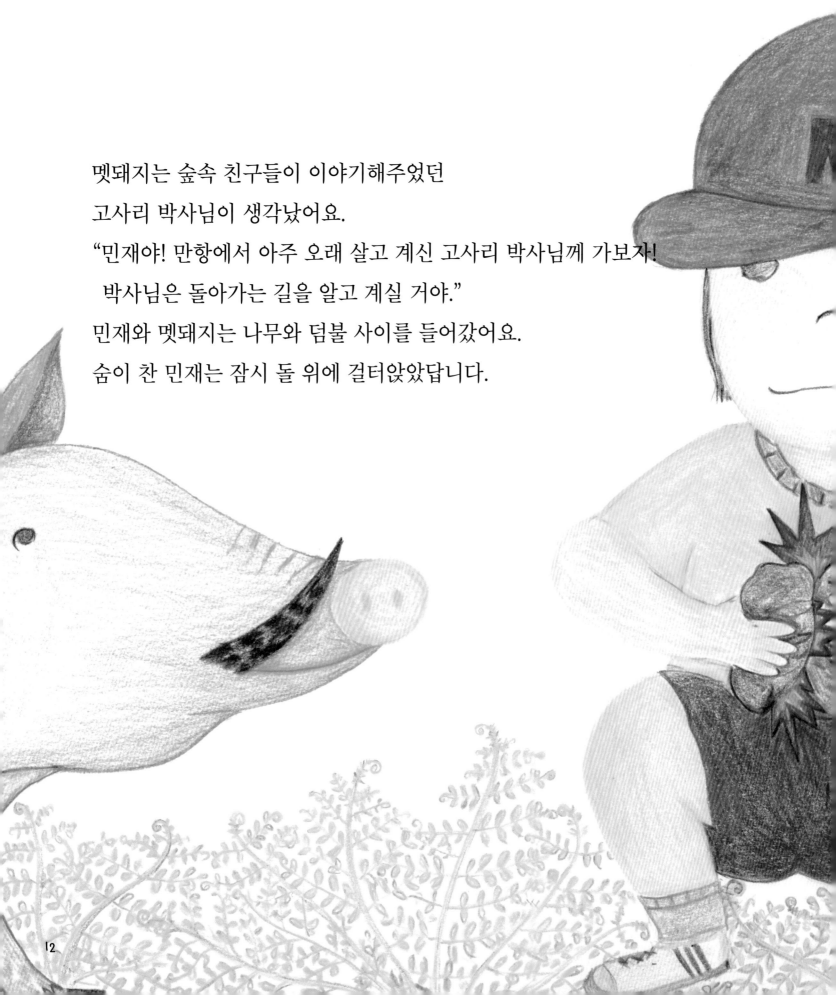

멧돼지는 숲속 친구들이 이야기해주었던
고사리 박사님이 생각났어요.
"민재야! 만항에서 아주 오래 살고 계신 고사리 박사님께 가보자!
 박사님은 돌아가는 길을 알고 계실 거야."
민재와 멧돼지는 나무와 덤불 사이를 들어갔어요.
숨이 찬 민재는 잠시 돌 위에 걸터앉았답니다.

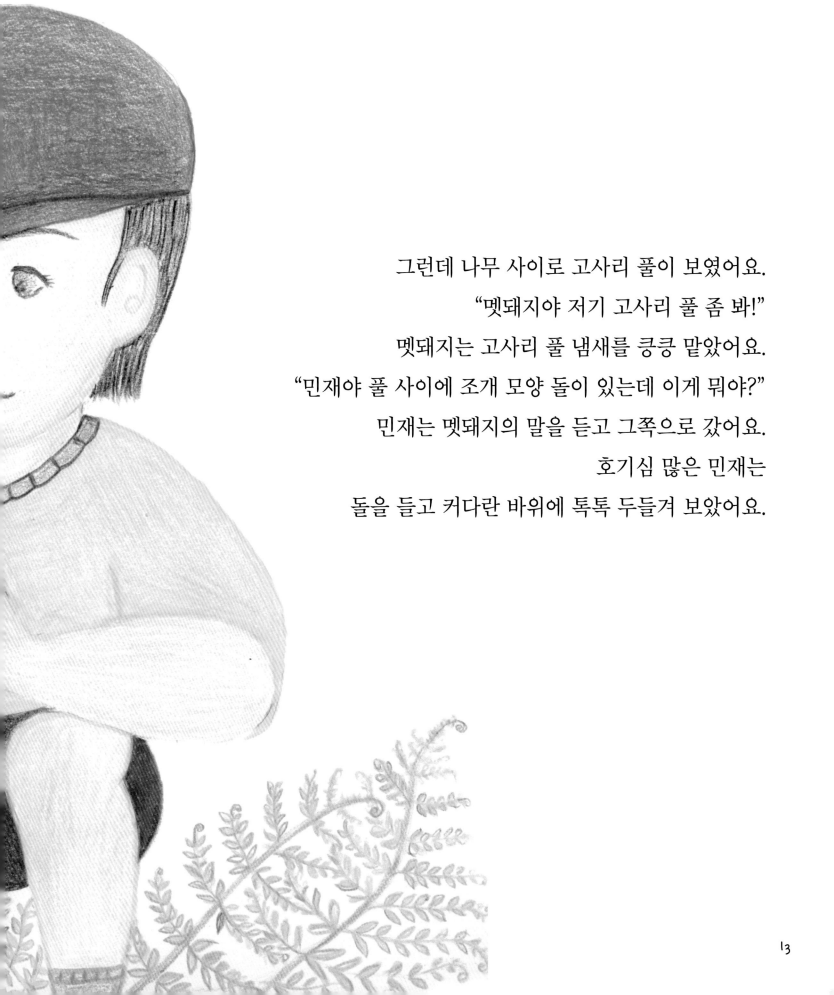

그런데 나무 사이로 고사리 풀이 보였어요.
"멧돼지야 저기 고사리 풀 좀 봐!"
멧돼지는 고사리 풀 냄새를 킁킁 맡았어요.
"민재야 풀 사이에 조개 모양 돌이 있는데 이게 뭐야?"
민재는 멧돼지의 말을 듣고 그쪽으로 갔어요.
호기심 많은 민재는
돌을 들고 커다란 바위에 톡톡 두들겨 보았어요.

돌이 두 쪽으로 갈라지면서 '펑'하는 소리가 났어요.

눈앞에 갑자기 할아버지 한 분이 나타나셨답니다.

"어? 누구세요?"

"아이고 깜짝이야! 네가 나를 불렀니?"

"네. 안녕하세요? 고사리 박사님이신가요?

저는 민재라고 해요. 나비를 따라왔다가 그만 길을 잃어버렸어요.

엄마가 있는 곳으로 돌아가고 싶어요."

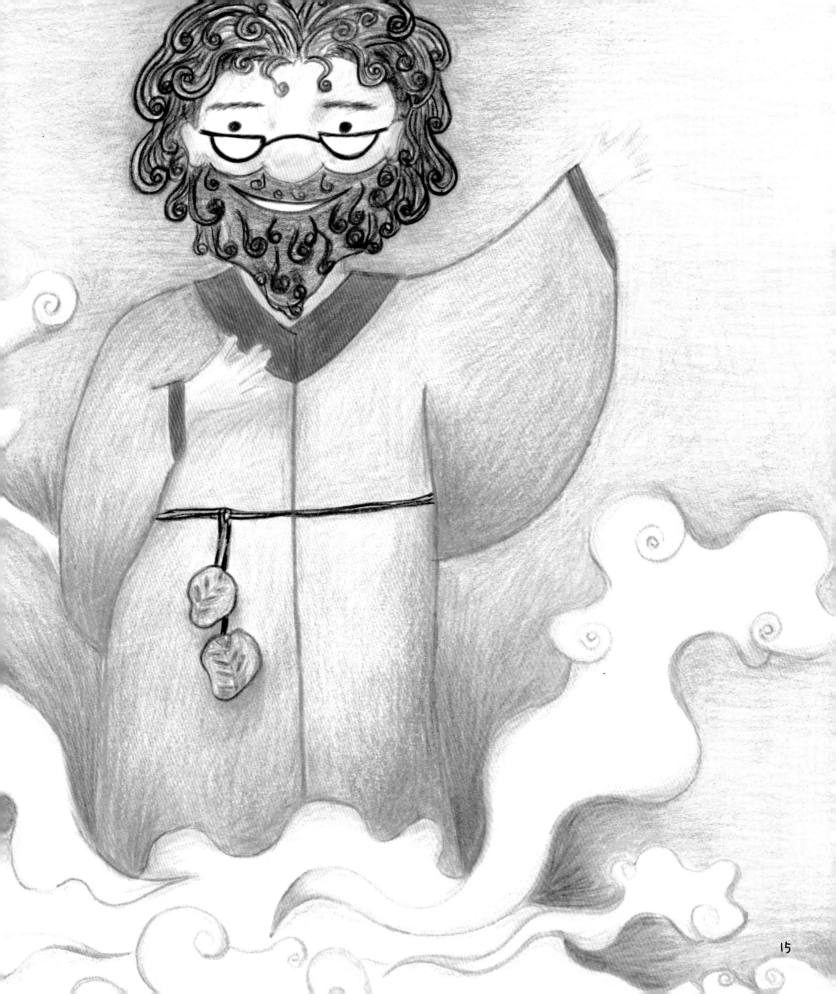

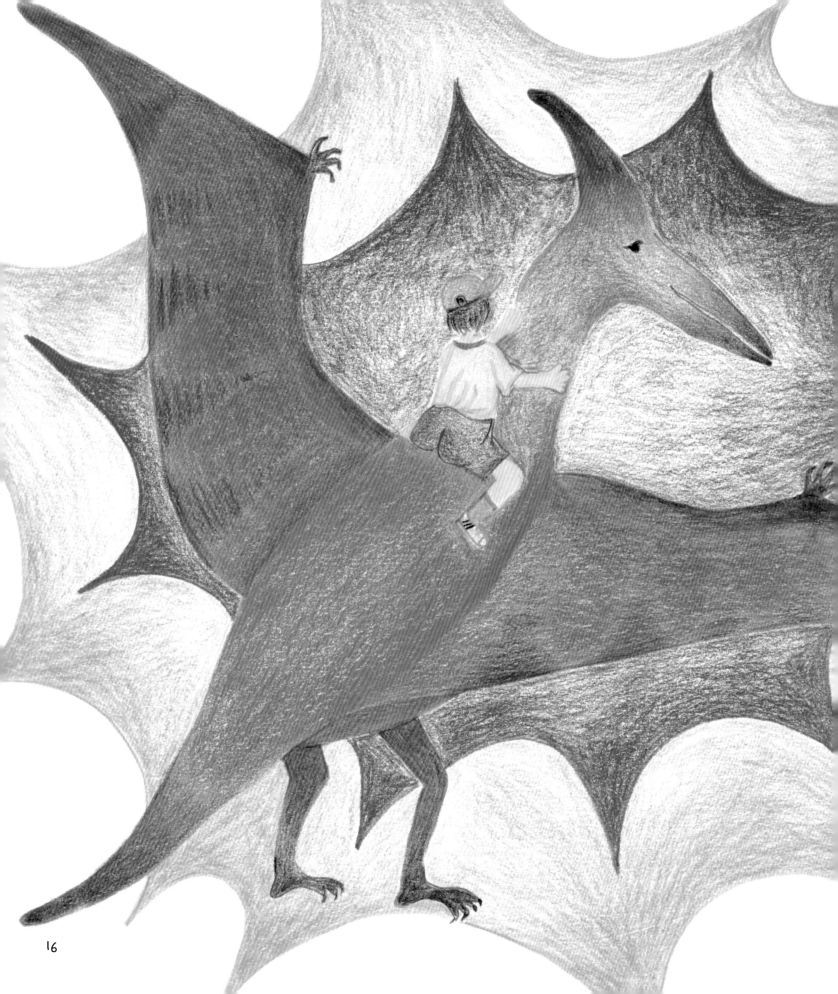

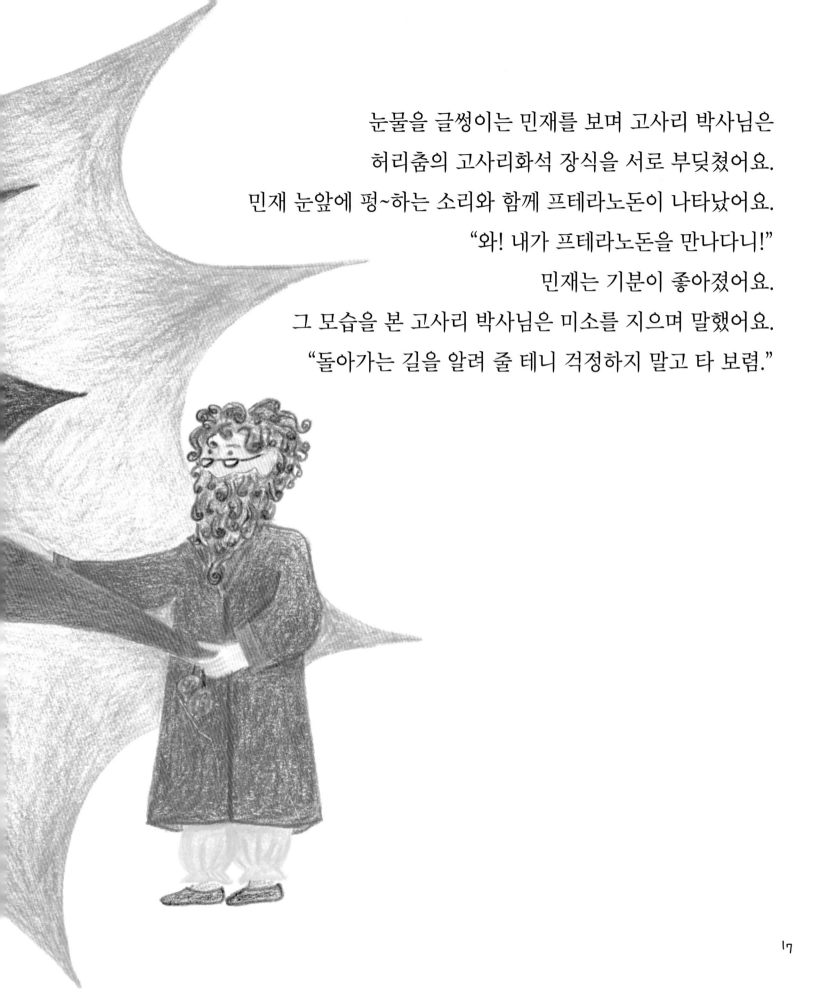

눈물을 글썽이는 민재를 보며 고사리 박사님은
허리춤의 고사리화석 장식을 서로 부딪쳤어요.
민재 눈앞에 펑~하는 소리와 함께 프테라노돈이 나타났어요.
"와! 내가 프테라노돈을 만나다니!"
민재는 기분이 좋아졌어요.
그 모습을 본 고사리 박사님은 미소를 지으며 말했어요.
"돌아가는 길을 알려 줄 테니 걱정하지 말고 타 보렴."

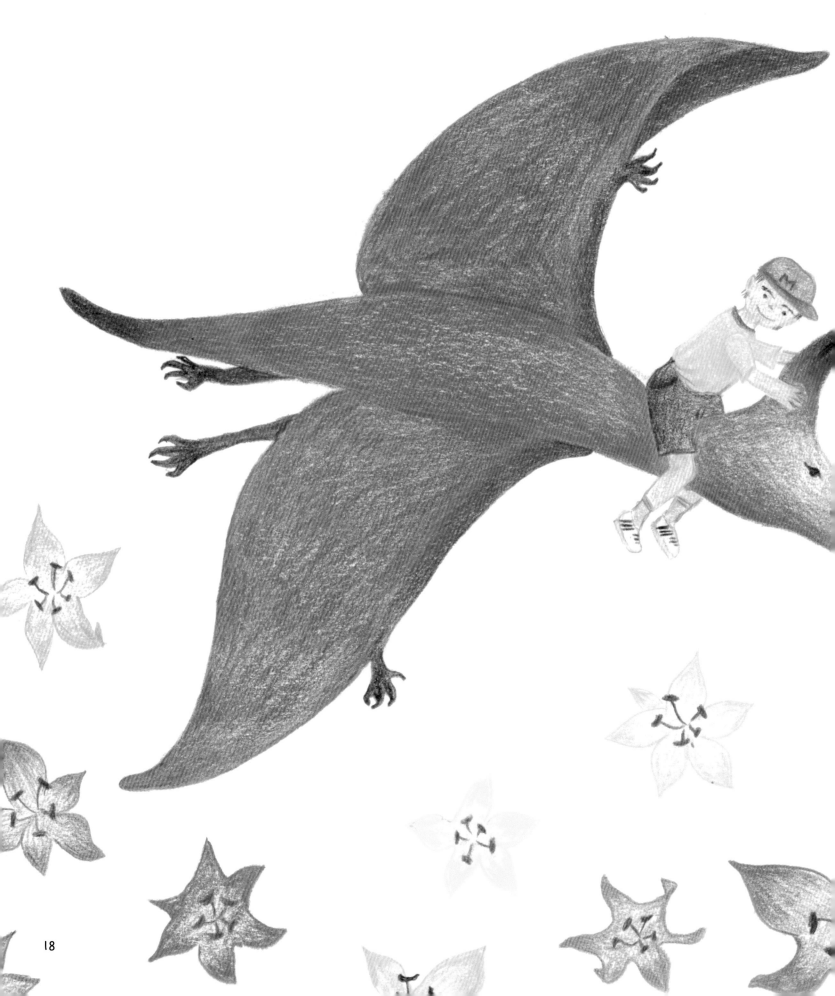

18

민재는 프테라노돈을 타고 하늘을 날았어요.
꿈속에서도 생각지 못한 일을 만항에서 하다니
민재는 믿기지 않았어요.
하늘을 날다 보니 야생화 꽃밭에서
즐겁게 사진을 찍고 있는 엄마가 보였어요.
"엄마! 엄마! 나 좀 보세요!"
엄마는 민재 목소리가 들리지 않나 봐요.

하늘을 신나게 날고 있는 민재에게
다급한 목소리가 들렸어요.
소리가 나는 쪽을 살펴보니
살려 달라고 외치는 멧돼지가 있었어요.
멧돼지는 민재를 따라오다가
구덩이에 빠진 거였어요.

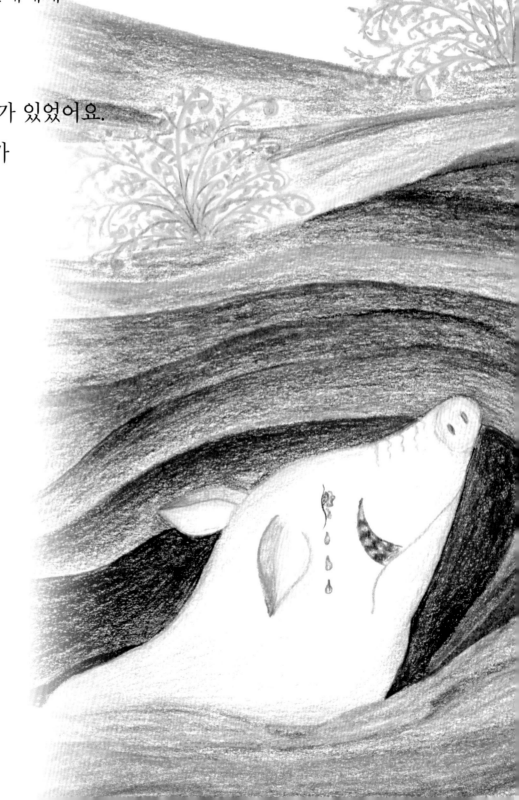

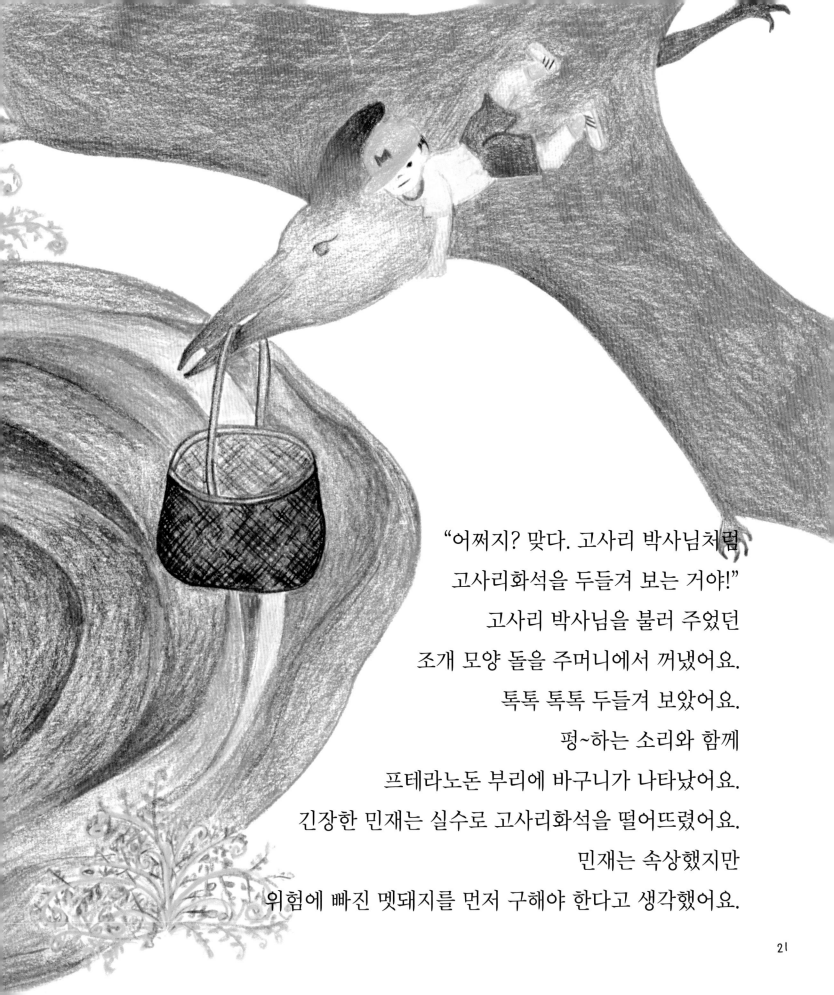

"어쩌지? 맞다. 고사리 박사님처럼
고사리화석을 두들겨 보는 거야!"
고사리 박사님을 불러 주었던
조개 모양 돌을 주머니에서 꺼냈어요.
톡톡 톡톡 두들겨 보았어요.
펑~하는 소리와 함께
프테라노돈 부리에 바구니가 나타났어요.
긴장한 민재는 실수로 고사리화석을 떨어뜨렸어요.
민재는 속상했지만
위험에 빠진 멧돼지를 먼저 구해야 한다고 생각했어요.

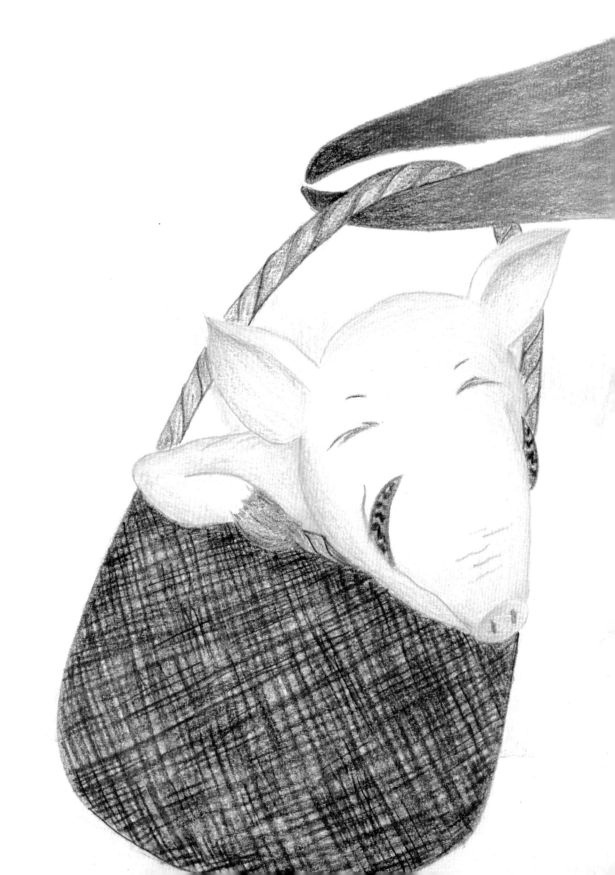

프테라노돈은 구덩이에 빠진 멧돼지에게 날아갔어요.
바구니가 가까워지자 멧돼지가 얼른 바구니에 올라탔어요.
바구니를 타고 하늘을 날게 된 멧돼지도 정말 신났답니다.
"우와! 내가 하늘을 날다니. 진짜 신나고 재미있어."

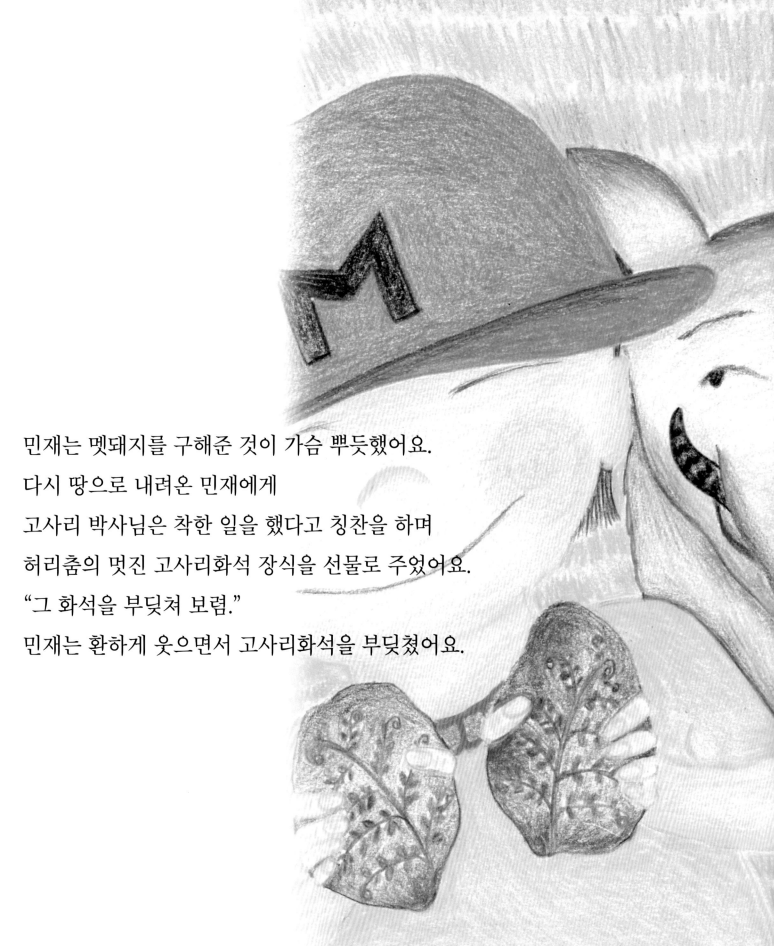

민재는 멧돼지를 구해준 것이 가슴 뿌듯했어요.
다시 땅으로 내려온 민재에게
고사리 박사님은 착한 일을 했다고 칭찬을 하며
허리춤의 멋진 고사리화석 장식을 선물로 주었어요.
"그 화석을 부딪쳐 보렴."
민재는 환하게 웃으면서 고사리화석을 부딪쳤어요.

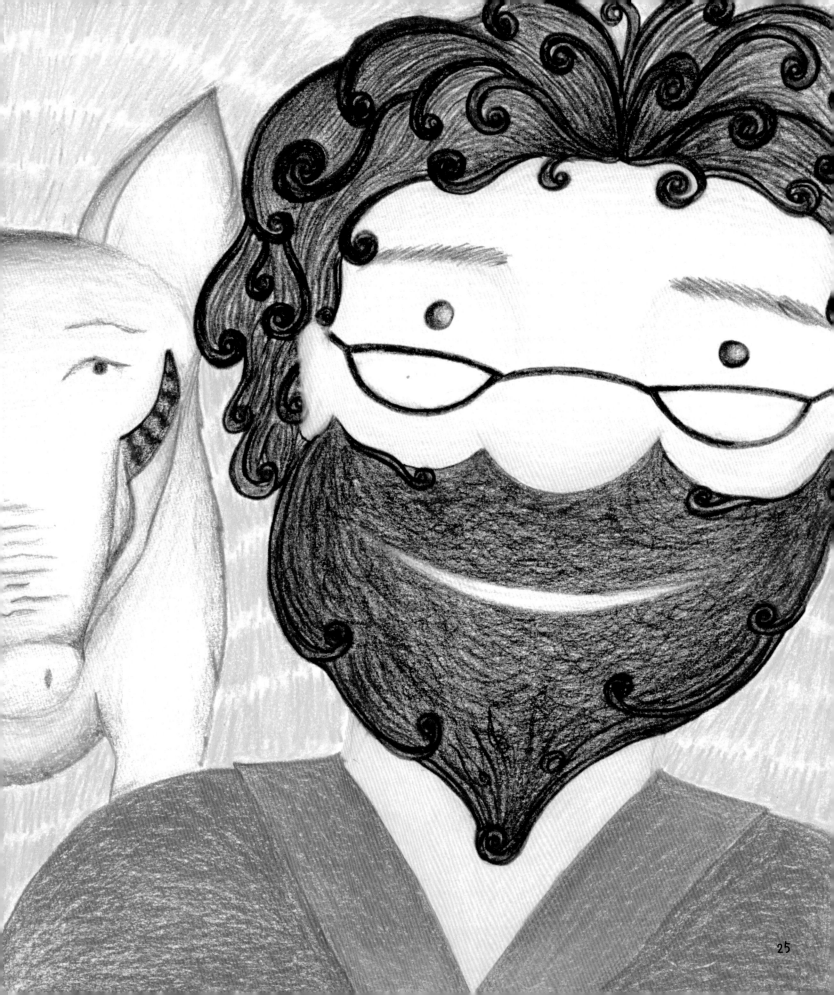

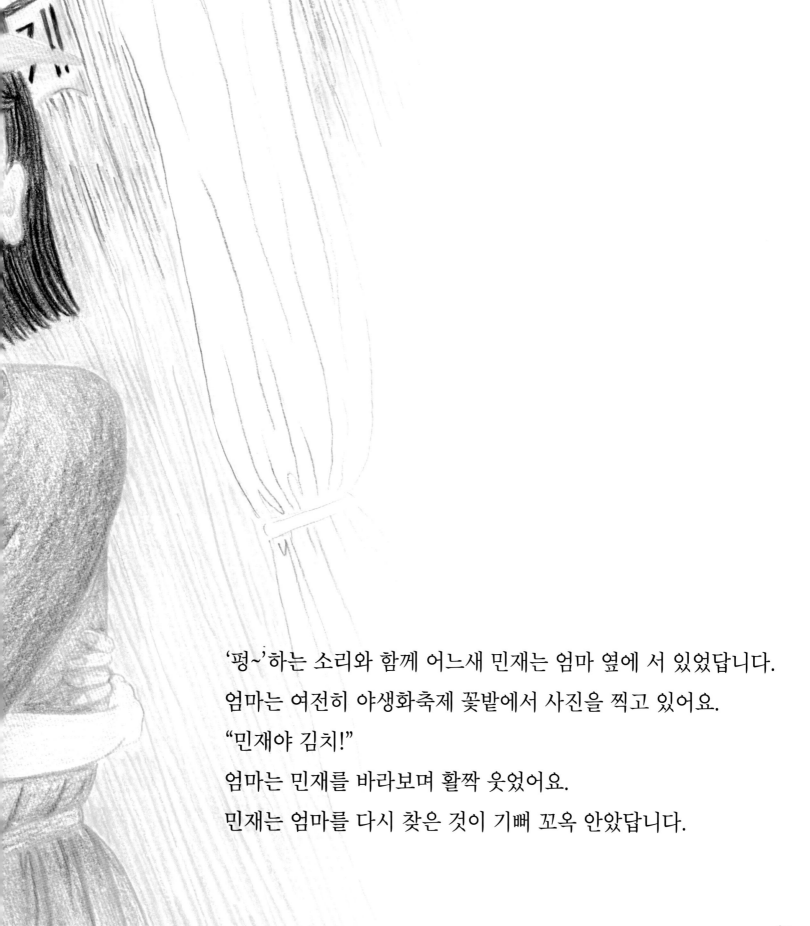

'펑~'하는 소리와 함께 어느새 민재는 엄마 옆에 서 있었답니다.
엄마는 여전히 야생화축제 꽃밭에서 사진을 찍고 있어요.
"민재야 김치!"
엄마는 민재를 바라보며 활짝 웃었어요.
민재는 엄마를 다시 찾은 것이 기뻐 꼬옥 안았답니다.